Texte détérioré — reliure défectueuse

NF Z 43-120-11

Un Moderne Gothique

T. LYBAERT

par

Charles BUET

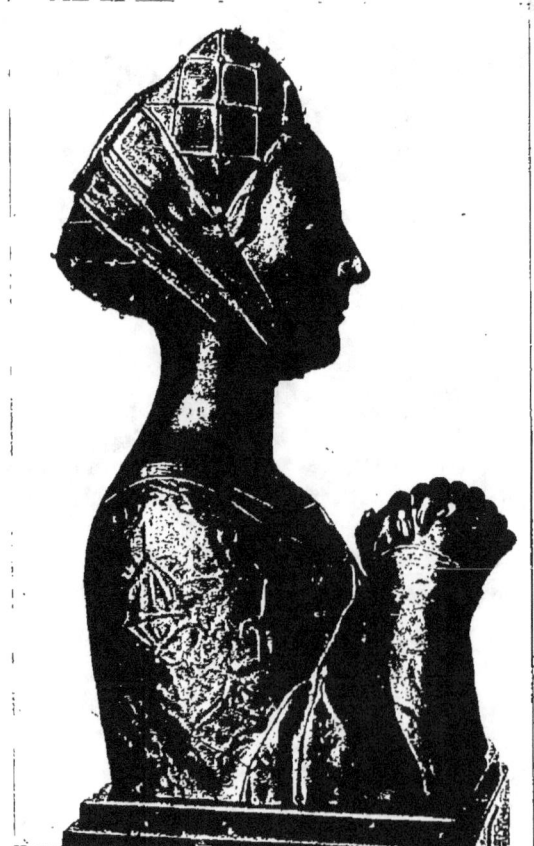

LA PRIÈRE Bronze par T. LYBAERT

L. Baschet
Éditeur
Paris

T. LYBAERT

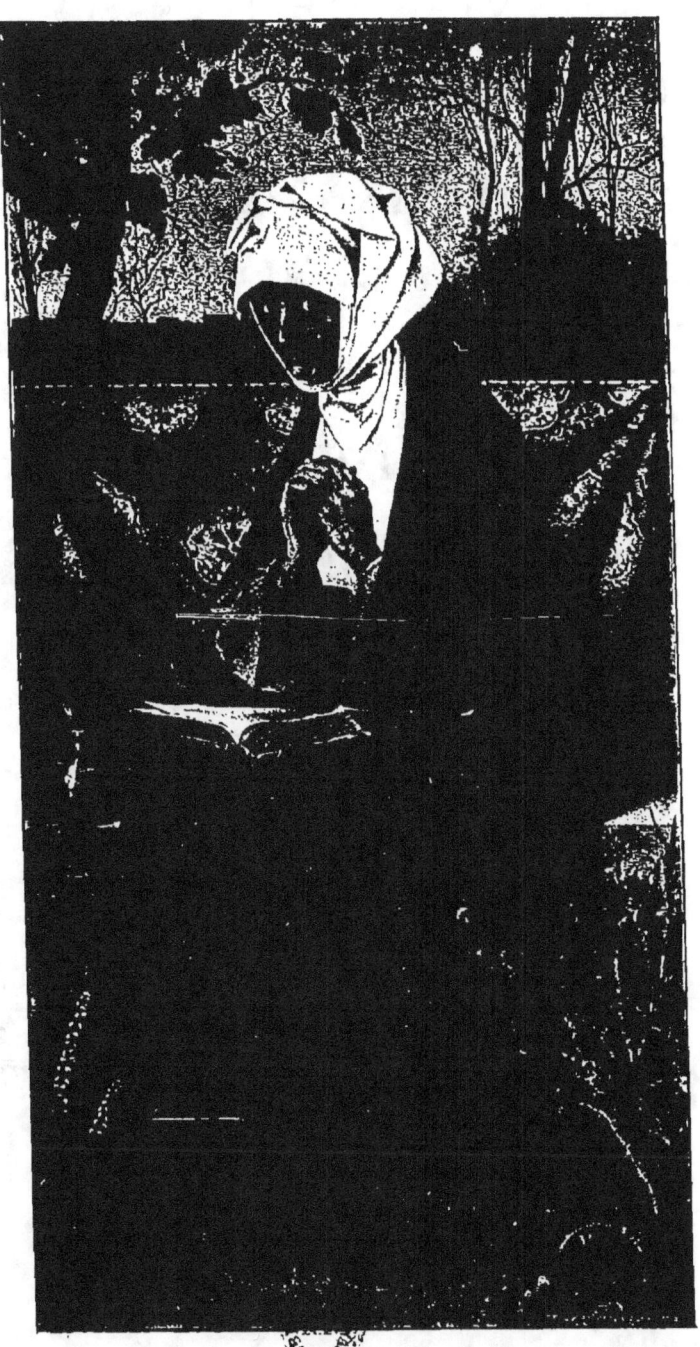

LE SOIR DE LA VIE
Appartient au Comte de CARYSFORT

Un Moderne Gothique

—✦—

T. Lybaert

PAR

CHARLES BUET

L. BASCHET
12, rue de l'Abbaye, 12, Paris
—
1902

THÉOPHILE LYBAERT
Artiste peintre, Sculpteur
Membre de la Commission Royale des Monuments
Officier de l'Ordre de Léopold
Commandeur de l'Ordre de Saint-Grégoire Le Grand, du Libérateur, etc., etc.

GAND.

I

Si Amsterdam est, comme on s'est plu à le dire, la Venise du Nord, à quelle ville méridionale et latine pourrait-on comparer Gand, l'ancienne capitale des comtes de Flandre? Ce n'est que la plume d'un Walter Scott, à la fois archéologue et romancier, qui pourrait dignement décrire cette ville si curieuse, tracée de rues tortueuses, étroites, comme il le fallait aux enceintes fortifiées en un temps où n'existait point le canon, coupée de canaux.

Bordée de palais et de maisons lépreuses, gardant partout les vestiges d'architecture qui se rapportent à son histoire, et en même temps modernisée par des édifices magnifiques, où s'étalent, tradition des opulentes familles des anciens âges, un luxe à la fois discret et grandiose.

A chaque pas, Gand offre à ses visiteurs des souvenirs historiques : ici, le marché du Vendredi, Saint-Nicolas, plutôt forteresse qu'église, avec ses ogives nues, ses tours noires; là, le Marché aux Grains, la maison et la statue d'Artevelde ; plus loin, l'Hôtel de Ville, ce bijou du gothique flamboyant, et la Tour du Beffroi dont la cloche sonna tant de révolutions communales, la vieille maison des Bateliers et ses voisines, presque aussi délabrées que les maisons romanes de Tournai, qui rappellent les premiers temps de la monarchie française.

C'est encore la fameuse porte du Rabot, débris du moyen âge, plantée au beau milieu d'un large et superbe boulevard orné d'arbres de haute futaie; ce sont les béguinages, villes dans la ville, avec leurs logis de brique, leurs cours dont les pavés se sertissent d'herbe verte, la cour du Prince, aux demeures somptueuses, laquées d'un stuc aussi brillant que le marbre, et où naquit en un lieu que la bienséance défend de nommer, le très auguste et très puissant empereur Charles-Quint.

Puis des églises, nombreuses et belles, presque toutes du style gothique, mais déparées à l'intérieur par le mauvais goût du xviie siècle : Saint-Bavon, la riche cathédrale, Saint-Jacques, entourée de chapelles et de contreforts, presque semblable à un gigantesque vaisseau, échoué la quille en l'air, Saint-Michel, solide et trapu, non loin de ce château des Comtes que d'intelligents architectes restaurent, et

de cette Vieille Boucherie où, exposées aux intempéries, on admire une fresque splendide que, seule, une de ces riches corporations d'un temps objet de nos mépris pouvait payer comme un artisan paie une enseigne.

Mais il faudrait tout un livre pour étudier ce cœur des Flandres, ses monuments et son passé, que le bon conteur Henri Conscience a fait revivre dans ses récits, devenus si populaires. Le poète d'aujour-

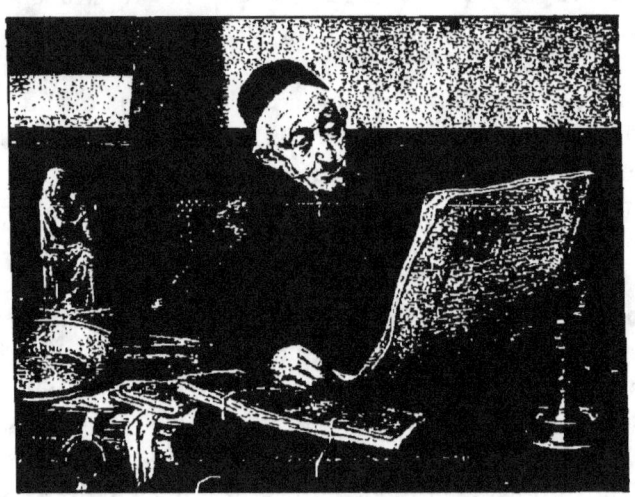

LE BIBLIOMANE

d'hui, Maurice Maeterlinck dédaigne les chroniques d'antan, et tâche à recommencer Shakespeare. Ce moderne n'a-t-il pas subi quelque peu l'influence de cette cité où palpitent deux cent mille âmes, et qui ne se peut comparer à aucune des nôtres, encore que l'activité industrielle y règne, et aussi une très puissante effervescence des spéculations purement intellectuelles?

Avec son Université florissante, son Académie,

ses sociétés scientifiques, sa presse très développée en journaux et en revues, ses théâtres, Gand est véritablement un centre littéraire des plus remarquables, et d'une autre portée que Lausanne et Genève dont on nous parle souvent en France. Mais les arts surtout y tiennent une grande place; et depuis que le célèbre baron Béthune, mort l'an dernier, a fondé l'école Saint-Luc, qui a fait déjà des milliers d'élèves, la peinture, la sculpture, l'architecture tiennent une place très grande dans toute la Flandre. On sait quel beau mouvement de restauration de l'art gothique, soit dans l'architecture religieuse, soit dans l'architecture civile, a inauguré l'initiative du baron Béthune. Il avait entrepris, et faut-il avouer qu'il y est arrivé? de rénover l'art chrétien, de créer tout un peuple d'artistes, ne puisant leur inspiration que dans le plus pur idéal. Peut-être même cet homme d'une valeur insigne, et dont l'œuvre est pour enrichir sa patrie, exagéra-t-il quelque peu ses théories. Mais il les affirma du moins avec assez d'énergie pour provoquer une sorte de réaction, par lui prévue sans doute, et qu'un de ses admirateurs et de ses disciples, le baron de Haulleville exprimait en ces termes :

« Il est certain que les hommes sont impuissants à enfermer l'art dans des formes déterminées. La liberté de l'artiste est comme celle de la conscience ou, pour employer une expression de M. de Bonald, comme la liberté de la circulation du sang dans le corps humain. Vous pouvez arrêter cette circulation chez un homme déterminé, par exemple, en lui coupant la tête, mais vous n'en supprimerez pas l'existence dans l'humanité elle-même. Rien n'est plus évident que la mobilité des formes d'expression du beau. Le beau en soi est éternel, mais ses formes

créées varient à l'infini dans le cours des temps, Toute la splendeur de l'art du moyen âge n'empêchera pas l'homme de goût de s'incliner profondément devant les chefs-d'œuvre de l'art grec. La sculpture de nos cathédrales et de nos hôtels de ville m'émeut profondément, mais le fronton, les méthopes et la frise du Parthénon m'arrachent des cris d'admiration. Les formes de la sculpture chrétienne ne sauraient rester immobilisées dans la gaucherie naïve des modèles moyen-âgeux. La sculpture chrétienne de l'avenir unira la pureté de l'idéal à la réalité étudiée des formes matérielles. On peut faire le même raisonnement sur la peinture. Il y a évidemment, parmi nos contemporains, un mouvement de retour vers l'art, la littérature, la philosophie et la théologie des siècles moyens. Mais ce mouvement de retour, s'il s'accomplit, comme je le crois, ne sera pas une simple *imitation*. L'archéologie et l'art sont des choses toutes différentes. Le réalisme de notre temps prendra comme point de départ l'art gothique (très réaliste), pour reprendre la chaîne des temps, interrompue par des géants comme Michel-Ange et Rubens, et marchera vers des nouvelles et splendides destinées, sur les ailes de la liberté. »

Pour être énoncées en un langage par trop familier dans les termes et d'une inélégance qui trahit le journaliste contraint à la tâche quotidienne, ces idées du baron de Haulleville n'en sont pas moins pratiquement excellentes, et voici qu'elles trouvent une application précise, en ce sens qu'elles semblent avoir guidé en sa voie un des plus grands artistes flamands contemporains, si même elles n'ont pas été suggérées au critique par l'œuvre si remarquable de cet artiste, trop peu connu en France, et qui

recommence, à quelques lieues au-delà de nos frontières, l'admirable tradition de Hans Memling et de son école.

II

Lors de mon dernier voyage à Gand, je visitais une fois de plus cette ville si curieuse, en compagnie d'un très aimable cicerone, à la fois artiste et lettré qui aime passionnément ce pittoresque assemblage de monuments, d'antiques logis, de venelles en méandres, de canaux et de jardins, véritable labyrinthe où nul étranger ne saurait s'orienter, et qui renferme tant de vestiges d'une vigoureuse autonomie communale.

Je voulais revoir un peintre dont j'avais, naguère, traversé l'atelier, et qui m'avait montré des œuvres d'une originalité saisissante. C'est à l'église Sainte-Anne, de laquelle il terminait la décoration, qu'il le fallut chercher. Il était tout en haut, sous la voûte, au sommet d'un échafaudage que, d'étage en étage, des échelles reliaient au sol. Il descendit, avec une rapidité à donner le vertige.

Un homme de taille moyenne, le type hispano-flamand, presque maure, barbe et cheveux brun fauve, l'œil vif, brillant, la physionomie ouverte, franche, attirant la sympathie, l'air bon enfant et gai. Vêtu sans façon, mais d'une élégance de courtisan vénitien, dans tous ses mouvements, d'une rare finesse dans son langage. Tel, Théophile Lybaert, un de ces artistes qui dominent, soustraits qu'ils sont aux jalousies, aux compétitions, aux ambitions démesurées de gloire ou d'argent, fatale-

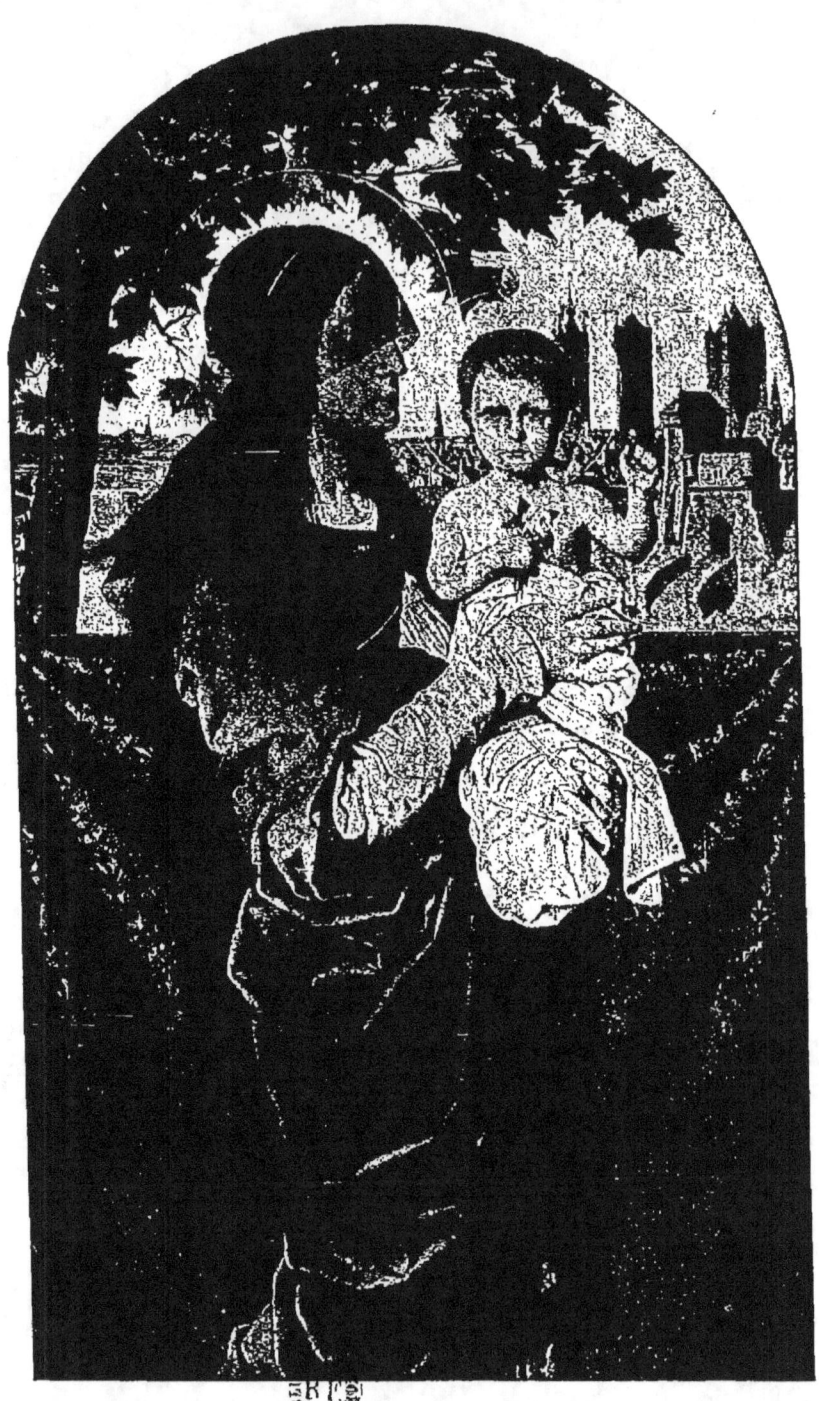

LA VIERGE ET L'ENFANT

ment tyranniques, en notre grand'ville où les lutteurs pour la vie ne veulent pas voir les tombés en chemin.

Théophile Lybaert est né à Gand, la ville brumeuse qui fut le berceau de Charles-Quint, en 1848. Admis très jeune à l'Académie, il exposait à vingt ans un Christ qui déplut, et ne laissait d'ailleurs aucunement pressentir sa gloire future. Un peu découragé, sans doute, mais aussi forcé de travailler pour vivre, il fit dès lors de la peinture de commerce pour l'exportation, et vendit aux Américains des quantités de marquises poudrées et de jolies soubrettes en costume Pompadour, des laquais chamarrés de galons, des dames à paniers, en litière ; — en un mot toutes les figurines à la mode, gracieuses, délicates de couleur, d'un dessin élégant.

Il lui fallut huit ans de lutte pour forcer l'attention, et ce fut par une sorte d'allégorie, d'une conception presque scientifique, et d'un brillant coloris, qu'il intitula étrangement : *Que fûtes-vous ? Roi ou mendiant ?* Mais il ne persévéra point dans cette voie. Entraîné par une imagination toujours en éveil, saisi par le charme de l'Orient, il voulut peindre ses rares et vigoureux effets de lumière, ses ciels d'un implacable azur, ses paysages brûlés, empoussiérés, d'un arrangement fantasque, ses types, devenus, depuis lors, classiques et presque poncifs : Arabes déguenillés, ou vêtus d'étoffes somptueuses, diaprés de mille couleurs, mamelucks ayant un arsenal à la ceinture, enturbannés de blanc, drapés de loques, superbes spahis à la taille svelte, au visage féroce. Si excellentes que fussent, par l'exactitude et l'habilité du faire, ces toiles partout remarquées, elles n'amenèrent pas à Lybaert le succès qu'il en espérait. On lui fit remarquer justement qu'il empruntait

leurs sujets, leurs procédés, leurs conceptions de l'Orient à des maîtres impeccables et déjà indiscutés : Fromentin, Descamps, Marilhac, Gérome. On lui reprocha de s'exposer à passer pour un imitateur servile alors qu'il possédait un talent très original, une manière tout à fait personnelle ; on l'accusa même, et il faut excuser ce particularisme patriotique, de se mettre à la remorque d'artistes étrangers, alors qu'il pouvait et devait puiser son inspiration en lui-même.

Lybaert comprit qu'il s'était engagé dans une mauvaise voie, qu'il y avait mieux à faire pour lui que d'enrichir des marchands de tableaux, encore qu'il fît en même temps sa propre fortune. L'art et le commerce ne vont pas aisément de pair. Il est agréable, certes, de vendre ses œuvres quand elles sont encore sur le chevalet. Toutefois la production se ressent toujours de ce plaisir du gain, et toute passion, celle surtout de l'argent, s'exalte et s'accroit, dès qu'elle est favorisée et se peut facilement assouvir. Il abandonna sans hésiter la peinture de genre, et se consacra exclusivement, désormais, au portrait et à l'histoire.

D'une érudition profonde, archéologue, héraldiste, lettré, il reprit et poursuivit avec ardeur, les études qui devaient compléter ses connaissances déjà si variées. Et ce fut alors qu'il exécuta plusieurs œuvres magistrales, qu'il envoya aux expositions de Vienne, de Hambourg et de Munich. Dans l'une d'elles, *la Cour de l'Alhambra après l'exécution des Abencerrages*, il a pu donner carrière à son goût pour les merveilleuses décorations orientales, d'un coloris si harmonieux. *L'adoration de l'empereur Caligula*, vaste toile dont les moindres détails sont minutieusement étudiés, est d'une exé-

cution étonnante, et produit une impression, à laquelle il est impossible de se soustraire et qu'on ne peut plus oublier. Tout l'ensemble du tableau est d'une tonalité rouge si intense, qu'on le dirait, observe un critique allemand, *arrosé de feu*. Le tapis qui se déploie sous les pieds du César, le manteau impérial, le fond, tout apparaît couleur de pourpre, mais avec des teintes si savamment nuancées, des ombres, des lumières, des glacis obtenus avec une si précieuse recherche, qu'il résulte de cette gamme de tons habilement maniés, la plus extraordinaire harmonie.

Pourtant Lybaert ne fut pas encore satisfait ; il n'avait pas encore pénétré sa véritable vocation.

Il avait, de tous temps, étudié de près les chefs-d'œuvre de Hans-Memling, conservés à l'hôpital Saint-Jean de Bruges, et qui sont un des plus magnifiques fleurons de la couronne artistique des Flandres. Il n'est personne qui ne connaisse les panneaux de ce prodigieux imagier, dont quatre siècles n'ont pu altérer l'éclat, et qu'il exécutait avec une telle patience que, pour en apprécier le fini, la facture exquise jusque dans les moindres détails, il faut les regarder à la loupe. C'est Memling que voulut choisir pour son maître celui que l'on appelle déjà le Memling du dix-neuvième siècle, titre de gloire que lui confirmera assurément la postérité. Mais à Memling Lybaert adjoignit Albert Dürer, dont il avait appris, durant un voyage en Allemagne, à connaître les ouvrages. Sous l'influence du maître de Nuremberg, le maître gantois revint aux inspirations de sa première jeunesse, de l'époque où il créait son *Christ*, c'est-à-dire à l'art religieux, qui est devenu sa constante, son unique préoccupation, et lui a dicté le plus grand nombre de ses œuvres actuelles.

Il essaya d'abord de fixer ses idées, en des cartons

devenus très rares. Les Vierges et les Saints qu'il créa eurent pour caractère principal un archaïsme plein de charmes. Il empruntait aux primitifs leur naïveté, aux quattrocentistes leur dessin élégant, ferme, un peu gracile, aux « miniaturistes » du quinzième siècle leur couleur éclatante et d'un réalisme raffiné, aux maîtres de la Renaissance l'ampleur de leurs conceptions. Et de ces qualités, unies en des proportions très définies, il se créait une originalité de « faire » qu'on ne peut lui contester, bien que chacune d'elles, en son apparence essentielle, évoque le souvenir de pages connues, de types déjà vus.

L'un de ses premiers tableaux, probablement inspiré par le livre surfait de Montalembert, académique et douceâtre compilation, d'une écriture monotone et d'une conscience historique douteuse, est la *Sainte Elisabeth de Hongrie*, propriété du Musée impérial de Vienne, et qui est exposée dans la chapelle du *Hofburg*. On y remarque une minutie très parfaite dans les plus petits détails d'architecture, soin que ne prennent guère, par malheur, les artistes plus préoccupés de l'effet général de leur œuvre, et de l'impression qu'elle doit laisser, que de l'exécution « fignolée », suivant l'expression familière des rapins, qualité que beaucoup jugent un défaut, et que pourtant l'école flamande a toujours tenu à honneur de montrer.

Dans *la Vierge en prière* que possède le Musée royal de Bruxelles, la supériorité de Lybaert s'affirme encore davantage, de même que dans la *Sainte Anne* et le *Saint François de Borgia*. Pour moi, si je devais attribuer la palme à une œuvre de Lybaert, c'est à la *Vierge à l'enfant* que je la donnerais. J'ai pu voir, de près, dans l'atelier du maître, cette œuvre surprenante, et je l'ai étudiée longuement. Ce

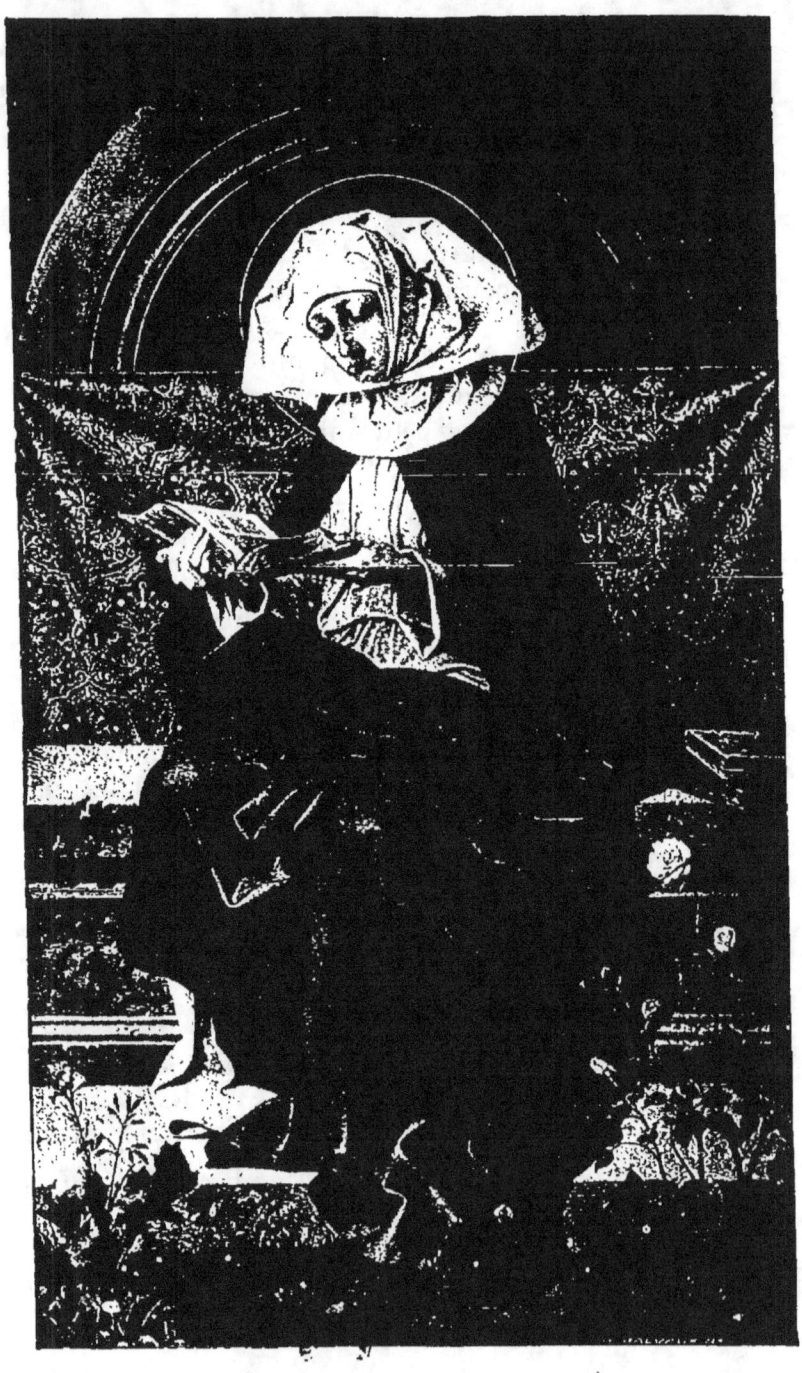

LA VIERGE DISANT SA PRIÈRE
Musée Royal de Bruxelles

n'est pas une toile, mais un panneau de dimensions moyennes, et ce serait un prestigieux pendant à la fameuse Vierge de Botticelli. La figure se détache, en bas, sur une draperie de brocart d'une incroyable richesse de coloris, en haut, sur un panorama de la ville de Gand, amas confus de maisons au milieu d'une plaine verte et fertile, d'où surgissent les clochers de Saint-Bavon, de Saint-Nicolas et le beffroi, avec, au premier plan, une porte urbaine et son pont sur le fossé, accostée d'une tour trapue à machicoulis. Le feuillage d'un jeune arbre encadre ce fond lumineux, se silhouette avec finesse sur le ciel d'un gris d'opale des pays du Nord. La Vierge n'a rien du type conventionnel et banal. Ses cheveux noirs, cerclés d'une mince bandelette et d'un nimbe diaphane, s'épandent librement sur ses épaules, et son visage, empreint de douceur, de fermeté, d'intelligence, — il y a des peintres qui n'ont voulu faire Marie que très belle ! — apparaît sous un léger voile de gaze. Les draperies sont traitées avec un art que j'oserai dire classique. L'enfant divin, blond, n'a rien de mignard, ni de poupon : c'est un roi dans les langes, mais c'est le Roi. De la main qui en bénit pas, il serre une rose sur sa poitrine. Rien de plus majestueux et de plus gracieux à la fois que ce groupe, très loin du convenu vulgaire et qui ne le cède en rien pour la tenue et la main aux travaux analogues des seuls peintres qui aient connu l'art religieux, avant l'invasion du protestantisme.

C'est dans l'atelier de Lybaert, un musée plein de raretés, où chaque objet a son utilité comme il a son histoire, que j'ai vu le maître travailler à ce qu'il considère presque, et il a raison, comme l'œuvre capitale de sa vie : le chemin de la Croix dont il achève les dernières stations. Pour cette entreprise

considérable, il n'a point reculé devant un travail de bénédictin. Après avoir compulsé tous les livres où le drame sacré de la Passion est narré dans la plus minime de ses circonstances, il fit l'étude complète du costume et de l'architecture du xve siècle, car il voulait produire, avec des procédés modernes, une œuvre gothique. Il fit, sur ses dessins, fabriquer tous les accessoires nécessaires : Cuirasses, vêtements, chaussures, coiffures, armes, et si l'on songe que chacun des quatorze panneaux comporte une moyenne de vingt figures, on s'imaginera aisément quelle variété dans l'invention, quelle science de l'harmonie des couleurs il fallut pour organiser le modèle de chaque scène. C'est toute une époque qui revit sous nos yeux, avec ses princes, ses prêtres, ses magistrats, ses nobles, ses soldats, ses artisans, sa populace. Le Christ seul a gardé l'appparence extérieure que lui assigne la tradition, le type sémite mitigé, la robe flottante, à larges plis. Il y a quelque chose de l'ascétisme du Christ de Munkacsy, mais il est beau. L'artiste n'a pas tenu compte de la parole de Tertullien qui inspirait vers le même temps, Henry de Groux, dans le *Christ aux Outrages* : *Ego sum vermis et non homo, opprobrium humani generis.*

Cette *Via Crucis*, placée dans l'église de la paroisse Saint-Sauveur, à Gand, — une paroisse du faubourg, peuplée d'ouvriers — restera le morceau capital de Théophile Lybaert. Elle nous montre son amour des anciens âges, toute sa science et tout son art, admirable de réalisme honnête, de grandeur sereine, de savoir-faire, sans tricherie. Elle prouve qu'il a pu, sans imitation servile et sans plagiat ridicule, transplanter l'art d'autrefois dans notre siècle, et que si, de nos jours, on a d'autres usages, d'autres idées, d'autres goûts et d'autres moyens, un artiste

sincère comme lui nous rattache, avec une sensation vraie et profonde, aux Memling, aux Albert Dürer, aux Van Eyck.

En pleine possession de son talent, fortifié par le succès, on peut s'attendre de sa part à de nouveaux efforts, qui le placeront au premier rang. Il lui manque une consécration : celle que donne Paris à toutes les gloires, car la France, en fait d'art, élargit ses frontières, et demeure hospitalière à tous les génies, sachant que s'ils sont le patrimoine de leur patrie, elle est, elle, le patrimoine du monde, qui sait que Dieu a toujours fait de grandes choses par les Français.

Paris, Décembre 1895

Imprimerie de MALHERBE
271, rue de Vaugirard, 12, passage des Favorites
PARIS

L. BASCHET

o

PARIS

www.ingramcontent.com/pod-product-compliance
Lightning Source LLC
Chambersburg PA
CBHW030128230526
45469CB00005B/1860